新书谱 王羲之·十七帖

周思明　编著

浙江人民美术出版社

图书在版编目（ＣＩＰ）数据

王羲之・十七帖 / 周思明编著. -- 杭州：浙江人
民美术出版社，2019.9
（新书谱）
ISBN 978-7-5340-7532-2

Ⅰ．①王… Ⅱ．①周… Ⅲ．①草书－碑帖－中国－东
晋时代 Ⅳ．①J292.23

中国版本图书馆CIP数据核字(2019)第170767号

新书谱丛书编委会名单

主　编　张东华
副主编　周寒筠　周　赞
编　委　艾永兴　白天娇　白岩峰　蔡志鹏　陈　潜　陈　兆
　　　　成海明　戴周可　方　鹏　郭建党　贺文彬　侯　怡
　　　　姜　文　刘诗颖　刘玉栋　卢司茂　陆嘉磊　马金海
　　　　马晓卉　冉　明　尚磊明　施锡斌　宋召科　谭文选
　　　　王佳宁　王佑贵　吴　潺　许　诩　杨秀发　杨云惠
　　　　曾庆勋　张东华　张海晓　张　率　赵　亮　郑佩涵
　　　　钟　鼎　周斌洁　周寒筠　周静合　周思明　周　赞

编　著：周思明
责任编辑：程　勤　陈辉萍
封面设计：程　瀚
责任校对：余雅汝
责任印制：陈柏荣

新书谱　王羲之・十七帖

出版发行　浙江人民美术出版社
　　　　　（杭州市体育场路347号　http://mss.zjcb.com）
经　　销　全国各地新华书店
制　　版　杭州林智广告有限公司
印　　刷　浙江海虹彩色印务有限公司
版　　次　2019年9月第1版　2019年9月第1次印刷
开　　本　889mm×1194mm　1/12
印　　张　5.666
字　　数　115千字
印　　数　0,001-3,000
书　　号　ISBN 978-7-5340-7532-2
定　　价　36.00元
如有印装质量问题，影响阅读，请与市场营销部联系调换。

目 录

碑帖介绍

一、作者介绍

王羲之，生于西晋惠帝太安三年（公元303年），卒于东晋穆帝升平五年（公元361年），字逸少，东晋琅琊临沂人（今山东），后为避战乱，移居会稽山阴（今浙江绍兴），晚年隐居剡县金庭。历任秘书郎，字远将军，江州刺史，后为会稽内史，领右将军，世称王右军。其书法兼善真、草、隶、行各体，精研体势，心摹手追，广采众长，备精诸体，冶于一炉，摆脱了汉魏笔风，自成一家。王羲之是东晋最杰出的书法家，书法「尽善尽美」，史称「书圣」，代表作《兰亭序》被誉为「天下第一行书」，在书法史上，他与其子王献之合称为「二王」。

二、碑帖介绍

《十七帖》是王羲之草书的代表作之一，《十七帖》是一件汇帖，以第一帖首二字「十七」而得名。原墨迹早迭，现传世《十七帖》是刻本。唐张彦远《法书要录》记载了《十七帖》原墨迹的情况：「《十七帖》长一丈二尺，即贞观中内本也」，一百七行，九百四十三字。是煊赫名帖也。太宗皇帝购求二王书，大王书有三千纸，率以一丈二尺为卷，取其书迹与言语的类相从缀成卷。」《十七帖》刻本甚多，传世拓本最著名的有明邢侗藏本，文徵明朱释本，吴宽本，姜宸英藏本等。《十七帖》一直作为学习草书的无上范本，被书家奉为「书中龙象」。它在草书中的地位可以相当于行书中的《怀仁集王羲之书圣教序》。

《十七帖》风格冲和典雅，不激不厉，风规自远，绝无一般草书狂怪怒张之习，透出一种中正平和的气象。《十七帖》用笔方圆并用，寓方于圆，藏折于转，而圆转处，含刚健于妩媚之中，行道劲于妩媚之内，外标冲融而内含清刚，这些都是草书学习必须领略的境界与法门。

三、教学目标

草书有章草和今草之分，今草有大草（或狂草）、小草之别。《十七帖》属于小草。草书用笔的节奏要比正书强烈得多，初学草书者最好有行书楷书的基础，一般学草书者首选《十七帖》，这就是「取法乎上」。写字心情须舒畅，平心静气。蔡邕在《笔论》中讲到：「夫书，先默坐静思，随意所适，言不出口，气不盈息，沉密神采，如对至尊，则无不善言矣。」即古人在作书时强调心中要杜绝杂念，去除躁气。唯有此才能做到心手双畅。《十七帖》的教学重点在于用笔与章法的掌握上。

在用笔上，《十七帖》笔法严谨厚重，左顾右盼，极有规矩，点画很少锋芒毕露，线条遒劲，富有立体感。笔画顿挫有致，笔笔送到，不油滑。用笔方圆并用，圆中有方，方中有圆。

在章法上，《十七帖》属于小草，依靠字形的大小，单字姿态的斜正搭配，笔画的粗细变化来达到气脉贯通。《十七帖》章法生动，它是一部汇帖，所以每个帖的章法都各具特色，需要我们认真研究。

四、教学要求

学习《十七帖》，是一个读帖，摹帖，临帖，再读帖，临帖，逐步深入，循序渐进的过程。初学者须先摹帖，摹帖是个极高效的方法。摹帖即双钩，是用宣纸覆盖在所要书写的字帖上面，拿铅笔或水性笔将字的外轮廓线准确地勾勒出来，最后用毛笔填墨书写，即「双钩填墨」法。此方法能快速的感受，体味原帖的风格，摹帖一定时间后可一边摹帖，一边临帖，在摹和临的过程中形成书写定势，久而久之，获得以《十七帖》笔法书写的习惯。通过本书的编写，使读者不仅可以准确地掌握《十七帖》的用笔，结构及章法特征，更重要的是通过严格的法度训练，练就扎实的书写功夫，可以灵活地运用指力，腕力及臂力，从而为草书的创作以及其他书体的学习奠定基础。

《十七帖》风格冲和典雅，不激不厉，而风规自远，绝无一般草书狂怪怒张之习，透出一种中正平和的气象。全帖行行分明，但左右之间字势相顾；字与字之间偶有牵带，但以断为主，形断神续，行气贯通；字形大小、疏密错落有致，真所谓『状若断还连，势如斜而反直』。

《十七帖》用笔方圆并用，寓方于圆，藏折于转，而圆转处，含刚健于婀娜之中，行道劲于婉媚之内，外标冲融而内含清刚，简洁练达而动静得宜，这些可以说是习草者必须领略的境界与法门。

基本笔画

范　字	笔　法	临　写	临写要诀
	点	为	侧点：露锋起笔，向右下顿笔，然后向左上收笔。
		下	撇点：露锋起笔，向右下顿笔，然后向左下提笔，出锋变尖。
		但	竖点：露锋起笔，向下渐行渐顿笔，后回锋收笔。
		土	挑点：露锋向左下收笔，后向右下顿笔，随即向右上提笔出锋变尖。
		叔	长横：露锋起笔，后顿笔向右行笔至末端，顿笔后回锋收笔，两头粗中点略细。

基本笔画

范　字	笔　法	临　写	临写要诀
		七	右尖横：纵切重顿，向右行笔，收笔渐提笔变尖。
		所	左尖横：露锋起笔，向右渐行渐按笔，收笔微顿。
		意	带下横：露锋起笔，向右下顿笔，后渐行渐提笔，至末端向右下顿笔，随即向左下出锋变尖。
		大	带上横：露锋起笔，顿笔后顺势向右渐行渐提笔，至末端平驻上挑。
	竖	中	悬针竖：露锋横切入笔，向下渐行渐提笔，至末端出锋变尖。
		耶	垂露竖：承上笔势，中锋渐行渐按笔，至末端回锋收笔。
		十	侧锋竖：逆锋起笔，向右下顿笔，随即向下行笔，收笔处露锋或向左或向右。

基本笔画

范　字	笔　法	临　写	临写要诀
	撇		露锋撇：露锋起笔，向右下斜入，随即向左下行笔，需用中锋渐行渐提笔，出锋变尖。
			回锋撇：露锋起笔平出，随即向下行笔，同样中锋用笔，至末端稍蓄势轻驻上挑出锋。
	捺		出锋捺：尖入笔，行笔带波势，收笔有捺脚出锋变尖。
		彼	反捺：草书中较多的使用反捺，反捺的收笔多因字而有变化，或重顿，或向下出锋。
	竖钩	来	竖钩：露锋起笔，向右下顿笔，随即向下行笔，至末端略顿后调锋蓄势，而后提笔向左上方钩出，钩短而锐利。
		实	横钩：露锋起笔，重顿后向右渐行渐提笔，钩部多用折法，稍顿后折笔向左下出钩，呈方笔形态。
		是	竖弯钩：钩势或锐利或含蓄，竖弯转折处圆转通畅。

基本笔画

范　字	笔　法	临　写	临写要诀
		载	戈钩：戈钩宜有提按变化，自然圆转，切忌平滑僵硬，其尾部多顺势提笔出钩。
	折	有	横折：转法是草书中最重要的笔法，转用提笔之法，起笔与拐弯的地方行笔要稍慢，并作轻顿，以便变换方向，积蓄笔力。
		曲	

基本结构

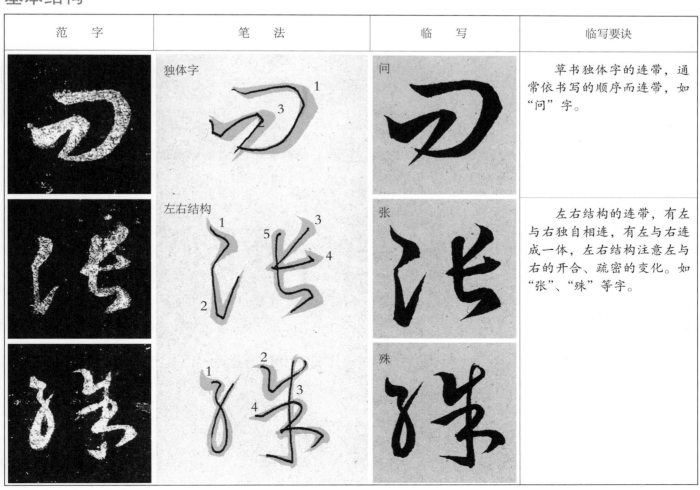

范　字	笔　法	临　写	临写要诀
	独体字	问	草书独体字的连带，通常依书写的顺序而连带，如"问"字。
	左右结构	张	左右结构的连带，有左与右独自相连，有左与右连成一体，左右结构注意左与右的开合、疏密的变化。如"张"、"殊"等字。
		殊	

基本结构

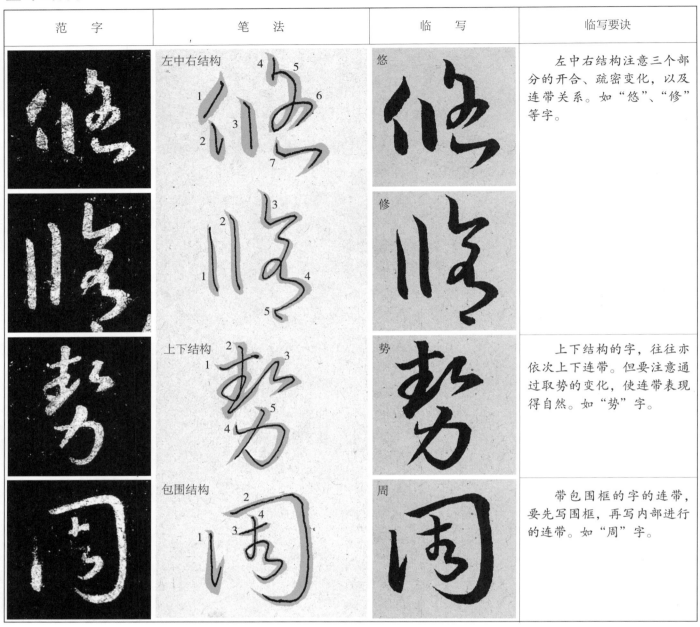

范 字	笔 法	临 写	临 写 要 诀
	左中右结构	悠 / 修	左中右结构注意三个部分的开合、疏密变化，以及连带关系。如"悠"、"修"等字。
	上下结构	势	上下结构的字，往往亦依次上下连带。但要注意通过取势的变化，使连带表现得自然。如"势"字。
	包围结构	周	带包围框的字的连带，要先写围框，再写内部进行的连带。如"周"字。

偏旁部首

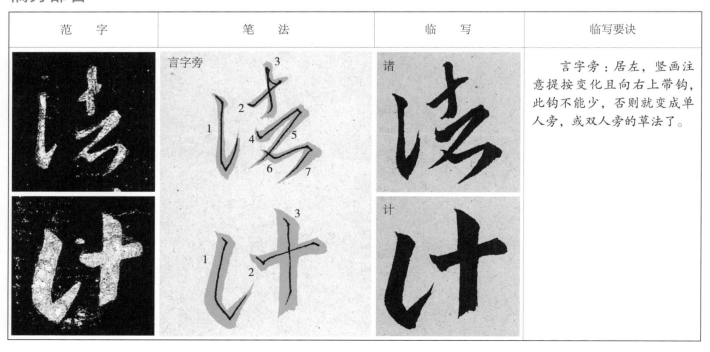

范 字	笔 法	临 写	临 写 要 诀
	言字旁	诸 / 计	言字旁：居左，竖画注意提按变化且向右上带钩，此钩不能少，否则就变成单人旁，或双人旁的草法了。

偏旁部首

范　字	笔　法	临　写	临写要诀
妇	女字旁	妇	女字旁：化撇、点为一笔，并带有弧度。撇与挑相连，呈圆转之形。女字旁居左，取收敛之势，不宜写得过大。
妹		妹	
	力字旁	动	力字旁：横折竖钩化为圆转之形，线条须舒展放得开，而撇画不宜写长，直挺锐利。
		势	
	月字旁	胡	月字旁：月字旁有专门的草书写法，月字作一折弧引，底部环形或连或断，笔断意连。
		期	
	马字旁	驰	马字旁：上部紧收，下部要舒展，外形窄长。"马"草法，先写上点后折笔环引，笔画勿写得平直，但务必重心要稳。

偏旁部首

范　字	笔　法	临　写	临写要诀
验	验	验	
旨	日字旁 旨	旨	日字旁：居下，日字内部短横则化竖点或侧点。
时	时	时	
广	广字旁 广	广	广字头：点要高耸，不要与横画连在一起，横与撇画相连，撇的收笔要向右上回锋，与包围的内部相连。
度	度	度	
积	禾字旁 积	积	禾木旁：禾木旁笔画顺势相连，并无省减，居左通常要有左倾之势，收笔带右，与字的右部连带或呼应。
私	私	私	

偏旁部首

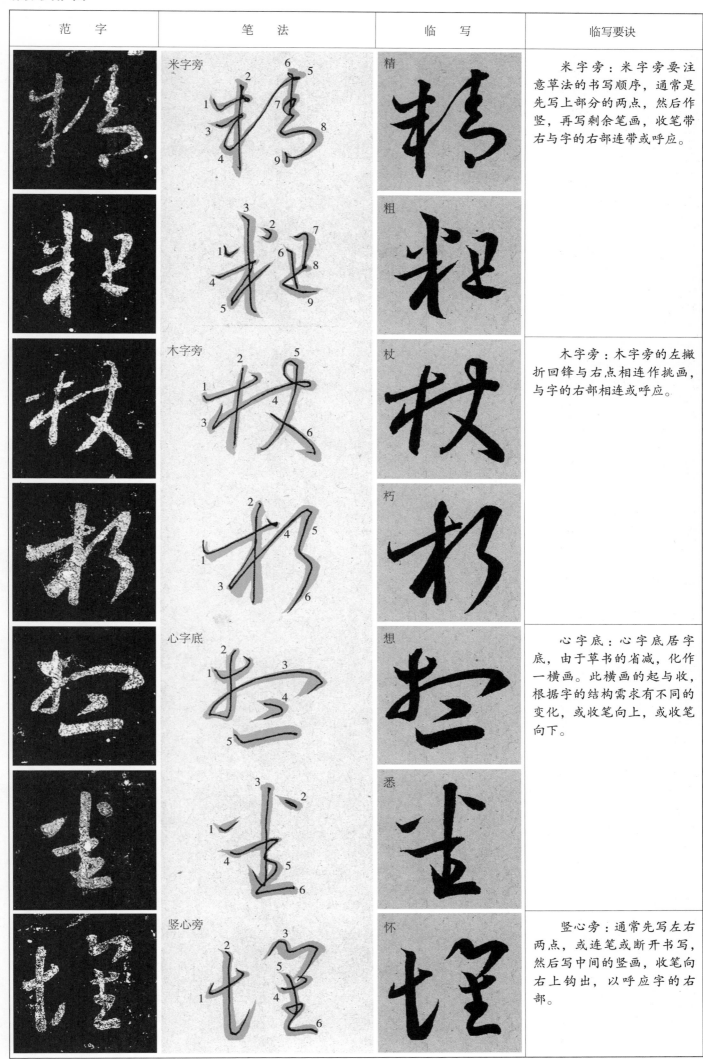

范 字	笔 法	临 写	临写要诀
	米字旁	精	米字旁：米字旁要注意草法的书写顺序，通常是先写上部分的两点，然后作竖，再写剩余笔画，收笔带右与字的右部连带或呼应。
		粗	
	木字旁	杖	木字旁：木字旁的左撇折回锋与右点相连作挑画，与字的右部相连或呼应。
		朽	
	心字底	想	心字底：心字底居字底，由于草书的省减，化作一横画。此横画的起与收，根据字的结构需求有不同的变化，或收笔向上，或收笔向下。
		悉	
	竖心旁	怀	竖心旁：通常先写左右两点，或连笔或断开书写，然后写中间的竖画，收笔向右上钩出，以呼应字的右部。

偏旁部首

范 字	笔 法	临 写	临写要诀
		情	
	右耳旁	都	右耳旁：右耳旁的竖画化为点，并与收笔相连。此点或纵或侧。
		郡	
	单人旁	信	单人旁：撇画与竖画直接化为一笔竖画，收笔带右，与字的右部相连或呼应。
		何	
	双人旁	往	双人旁：草法多作一竖画，或竖点。单人旁与双人旁的草完全相同，收笔处可向右上带钩，与右部呼应。
		后	

12

偏旁部首

范　字	笔　法	临　写	临写要诀

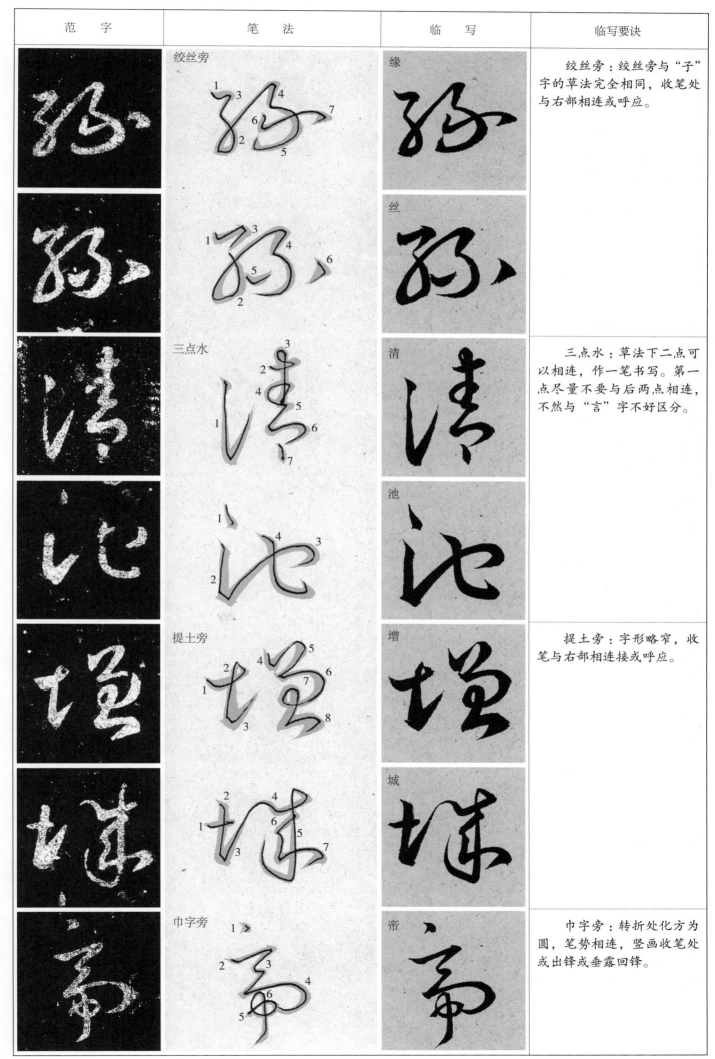

绞丝旁 — 缘／丝

绞丝旁：绞丝旁与"子"字的草法完全相同，收笔处与右部相连或呼应。

三点水 — 清／池

三点水：草法下二点可以相连，作一笔书写。第一点尽量不要与后两点相连，不然与"言"字不好区分。

提土旁 — 增／城

提土旁：字形略窄，收笔与右部相连接或呼应。

巾字旁 — 帝

巾字旁：转折处化方为圆，笔势相连，竖画收笔处或出锋或垂露回锋。

偏旁部首

范　字	笔　法	临　写	临写要诀
		布	
	页字旁	颀 颂	页字旁：草法省减的缘故，横画下面所有笔画省减，只作两点相连。
	反文旁	致 故	反文旁："致"字不作省减，只作连带。"故"字省减之后使撇捺连为一画。
	金字旁	错 镇	金字旁：金字旁草法首尾相连写为一笔，末笔挑画与右部相连或呼应。

偏旁部首

范　字	笔　法	临　写	临写要诀
	虎字头	处	虎字头：虎字头在草法中与"雨"字头的写法完全相同。首笔点单独写，后面数笔省减作一笔连带书写。
		虞	
	草字头	药	草字头：草字头与竹字头的草法完全相同。通常都是先写两点然后写一横。
		葛	
	尸字头	居	尸字头：草书写法，省减写作横撇相连，或单独书写或与右部相连。
		屋	
	雨字头	雪	雨字头：雨字头在草法中与"虎"字头的写法完全相同。首笔单独书写或与后面数笔相连。

偏旁部首

范　字	笔　法	临　写	临写要诀
		云	
	走之儿	远 避	走之儿：草法的走之儿的写法或提锋收笔，如"避"字。或收笔带下，如"远"字。
	耳字旁	聋	耳字旁：耳字旁通常省去右下三横，再使笔画相连。
	竹字头	简	竹字头：竹字头与草字头的草法完全相同。通常都是先写两点，然后写一横收笔与下部相连。
	病字头	疾	病字头：病字头，笔画相连，收笔回锋，病字头如同"广"字头写法。

字的连带

范　字	笔　法	临　写	临写要诀
	两字连	言面	折线连，与直线连有点相似。但是在中间加上了下一笔的笔画角度，线条感觉像是一个折线。"言"字的最后一笔撇画与"面"字第一笔横画构成一个折线。
		可耳	折线连，"可耳"二字的连带也属于折线连。"可"字的最后一笔撇画与"耳"字的第一笔横画产生了一个角度，线条感觉像是一个折线。
		迟见	顺连，是指上一个字完成后，顺势连接下一字的首笔画，不做多余的变化。"迟"字最后一笔收笔向左下出锋，正好"见"字从同一个方向起笔，两字首尾顺连。
		下问耳	折线连，"下"字的最后一笔撇画与"问"字的首笔构成一个折线连，以及"问"字的最后一笔撇画与"耳"字的首笔又构成折线连，上下三字，重心在一条斜线上，注意开合的变化。
		间惑	直连，"间"字与"惑"字二字用一个直线连接，直线连接线条感觉更加爽利。

字的连带

范　字	笔　法	临　写	临写要诀
		年时	直连，"年"字最后撇画向左下方直出，没有任何弧度与"时"字连接，线条爽快利落。
		下行	顺连，"下"字最后一笔撇画出锋笔势正好与"行"字的竖画连接。连接自然，恰到好处，不做作。
		想必	短线连接，在字连接时候长线连接较为常。"想必"使用短线连接，为了避免雷同。
		期耳	折线连，"期"字最后一笔与"耳"字第一笔在连接时产生了一个角度，线条感觉像一个折线，上下二字重心在一条直线上。
		还具	顺连，"还"字的最后一笔与"具"字的首笔顺势连接，不做多余的变化，上下二字的重心在一条直线上，略向右倾斜。

字的连带

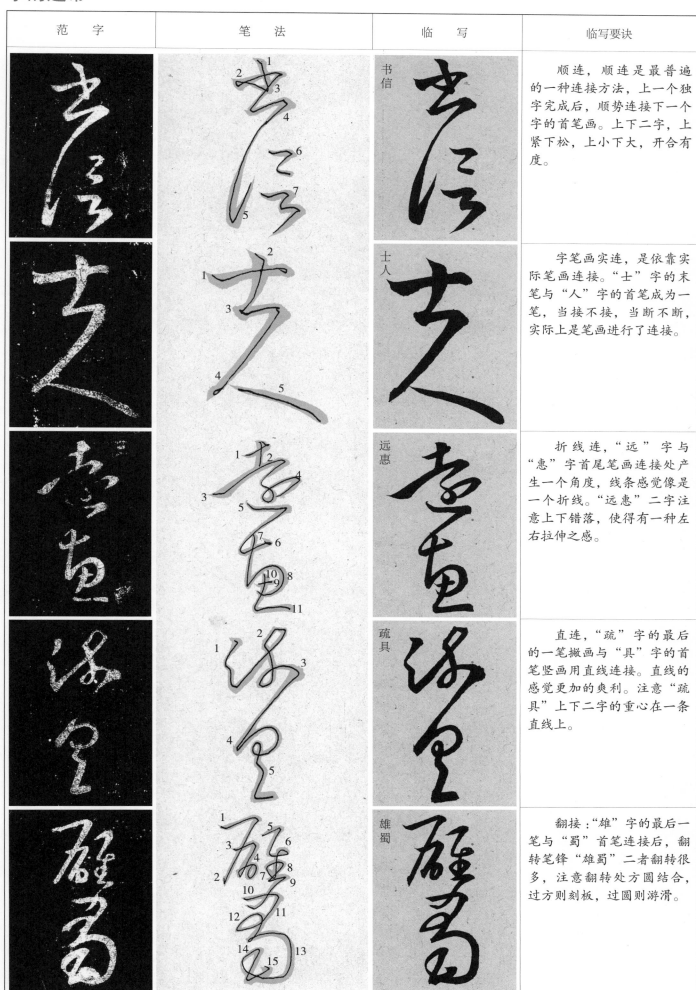

范　字	笔　法	临　写	临写要诀
		书信	顺连，顺连是最普遍的一种连接方法，上一个独字完成后，顺势连接下一个字的首笔画。上下二字，上紧下松，上小下大，开合有度。
		士人	字笔画实连，是依靠实际笔画连接。"士"字的末笔与"人"字的首笔成为一笔，当接不接，当断不断，实际上是笔画进行了连接。
		远惠	折线连，"远"字与"惠"字首尾笔画连接处产生一个角度，线条感觉像是一个折线。"远惠"二字注意上下错落，使得有一种左右拉伸之感。
		疏具	直连，"疏"字的最后的一笔撇画与"具"字的首笔竖画用直线连接。直线的感觉更加的爽利。注意"疏具"上下二字的重心在一条直线上。
		雄蜀	翻接："雄"字的最后一笔与"蜀"首笔连接后，翻转笔锋"雄蜀"二者翻转很多，注意翻转处方圆结合，过方则刻板，过圆则游滑。

字的连带

范　字	笔　法	临　写	临写要诀
		故为	翻接："故"字的最后一笔与"为"字首笔连接后，翻转笔锋既是笔画实连，又有翻转。上下二字，上紧下松。
		至时	直连："至"字的末笔横画与"时"的首笔竖画通过直线进行连接，直线的感觉更加爽利大气。"至时"二字上紧下松，上小下大，开合有度。
		未有	翻接："未"字最后一笔与"有"字连接后。翻转笔锋，上下二字，纵向拉伸，重心在一条直线上。
		昌诸	曲连，"昌"字与"诸"字用曲线连接，曲线的感觉会增加妩媚，使字的形态变化丰富，上下二字，上紧下松，开合有度。
		子亦	短线连接，在字连接的时候长线连接较为常见，短线连接给人感觉局促。"子"、"亦"二字就是用短线连接。

字的连带

范　字	笔　法	临　写	临写要诀
		数间	曲连，"数"字与"间"字，首尾连用曲线进行连接，可增加字的摇摆感觉，略带妩媚，但曲线也不能太多，不然就成了"死蛇挂树"。
		救命	折线连，"救"字最后一笔与"命"字首笔横画在连接时产生一个角度，线条感觉像一个折线。
		公告	"公"、"告"二字首尾笔画连接后，翻转笔锋，既是笔画实连，又有翻笔，线条显得劲道，洒脱。
		无他	顺连："无"字末笔与"他"字首笔顺势连接在一起，不做多余的变化，"无"、"他"二字笔画相连，这是强化字与字之间关系的一个方法。
		君平	曲连："君"字最后一笔点画与"平"字首笔的横画，通过曲线进行连接，增加线条的妩媚灵动的效果。

字的连带

范　字	笔　法	临　写	临写要诀
		永兴	短线连接："永"字与"兴"字首尾连接处使用短线。短线连接给人感觉局促。长线连接较为常见。为了避免雷同，偶尔可使用短线进行连接，使章法变化更为丰富。
		同生	顺连："同"字与"生"字首尾顺势连接，不做多余的变化，笔画连接处的线条要写实，不能虚。中锋用笔，线条饱满遒劲。
		内外	翻接，连接后，翻转笔锋。"内"字最后一笔撇画连接"外"字后马上翻转笔锋。上下二字，上窄下宽。
		出今	直线，"出"字与"今"字首尾笔画用直线进行连接，直线的感觉更加劲挺爽利，不做作，上下二字，上大下小，上宽下窄，重心平稳。
		其人	笔画实连，"其"字的末笔与"人"字的首笔进行连接，实际的笔画进行了连接。

字的连带

范　字	笔　法	临　写	临写要诀
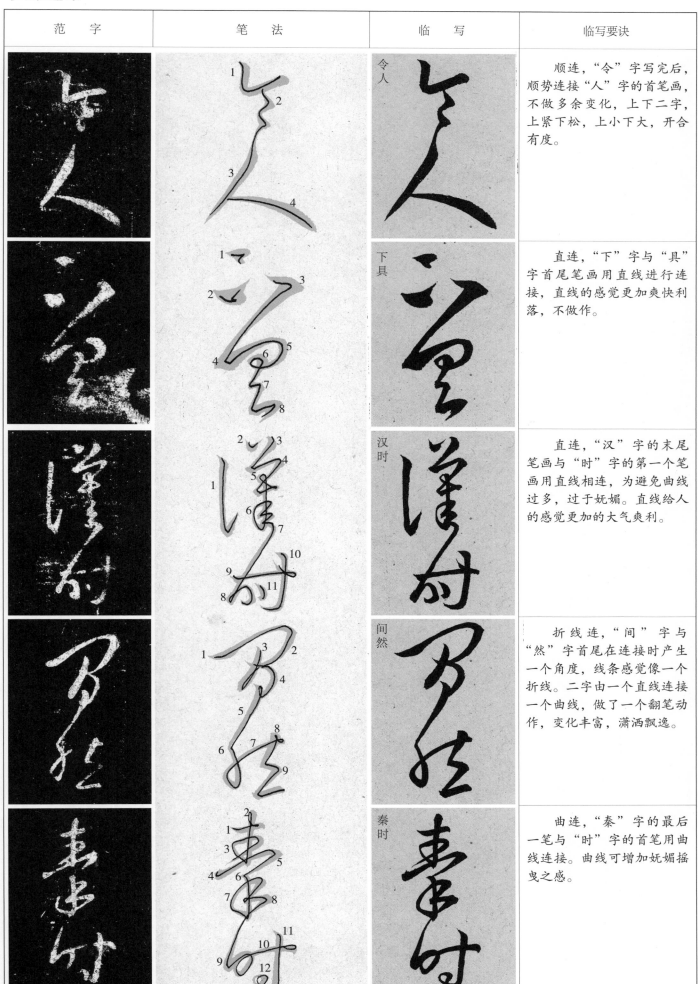		令人	顺连，"令"字写完后，顺势连接"人"字的首笔画，不做多余变化，上下二字，上紧下松，上小下大，开合有度。
		下具	直连，"下"字与"具"字首尾笔画用直线进行连接，直线的感觉更加爽快利落，不做作。
		汉时	直连，"汉"字的末尾笔画与"时"字的第一个笔画用直线相连，为避免曲线过多，过于妩媚。直线给人的感觉更加的大气爽利。
		间然	折线连，"间"字与"然"字首尾在连接时产生一个角度，线条感觉像一个折线。二字由一个直线连接一个曲线，做了一个翻笔动作，变化丰富，潇洒飘逸。
		秦时	曲连，"秦"字的最后一笔与"时"字的首笔用曲线连接。曲线可增加妩媚摇曳之感。

字的连带

范　字	笔　法	临　写	临写要诀
		盐乃	直连，"盐"字的末笔与"乃"字的首笔用直线连接。直线的感觉更加爽利，干净利落。
		未许	顺连，"未"字书写完后顺势连接"许"字的首笔画，不做多余变化。连接的线条可略带弧度，显得婉转灵动。
		者希	折线连，"者"字最后一笔与"希"字的首笔的连线产生一个角度，感觉像是一个折线。上下二字重心在一条竖线上，行笔潇洒，重心平稳。
		种彼	折线连：折线连与直线连不同，中间加上了下一笔的笔画角度，线条感觉像一个折线。折角根据不同的字形发生不同的变化。
		无乏	笔画实连："无"字的末笔与"乏"字的首笔，两个实际笔画进行了连接，线条厚实，沉着，字形结构又不失灵动。

字的连带

范　字	笔　法	临　写	临写要诀
		故是	绞锋连接，"故"字的末笔与"是"字的首笔连接处使用绞转笔法，通过这种连接显得笔画遒劲。
		游目	顺连，"游"字的最后一笔写完顺势连接下一个字的首笔，不做多余变化，上下二字，略微有点左右错位，增强章法结构的摇摆之势。
		共事	折线连，"共""事"二字属于折线连，上下二字上宽下窄，开合有度，姿态万千。
		前过	曲连："前""过"二字首尾用曲线连接。此二字松散的盘旋牵引务必有二三处线条交叠，否则必使之空、乱。"前"字的右上及左下，"过"字的左下都进行交叠。
		可思	顺连，"可"字书写完成后顺势连接"思"字的首笔，不做多余的变化。

字的连带

范　字	笔　法	临　写	临写要诀
		所念	顺连，"所"字最后一笔书写完成后顺势连接下一个字的首笔，不做多余的变化，上下二字，上宽下窄，开合有度。
	三字连	足下答	折线连。"足""下""答"三字均采用折线连方法。三字重心在一条斜线上，注意开合变化，注意使转处方圆结合。
		临书但	字笔画实连，主要依靠实际笔画连接。"临"字的最后一笔点画与"书"字第一笔画连成一笔。"书"字的末点与第三字的"但"的起笔写成一笔。使笔画进行了连接。

字的连带

范　字	笔　法	临　写	临写要诀
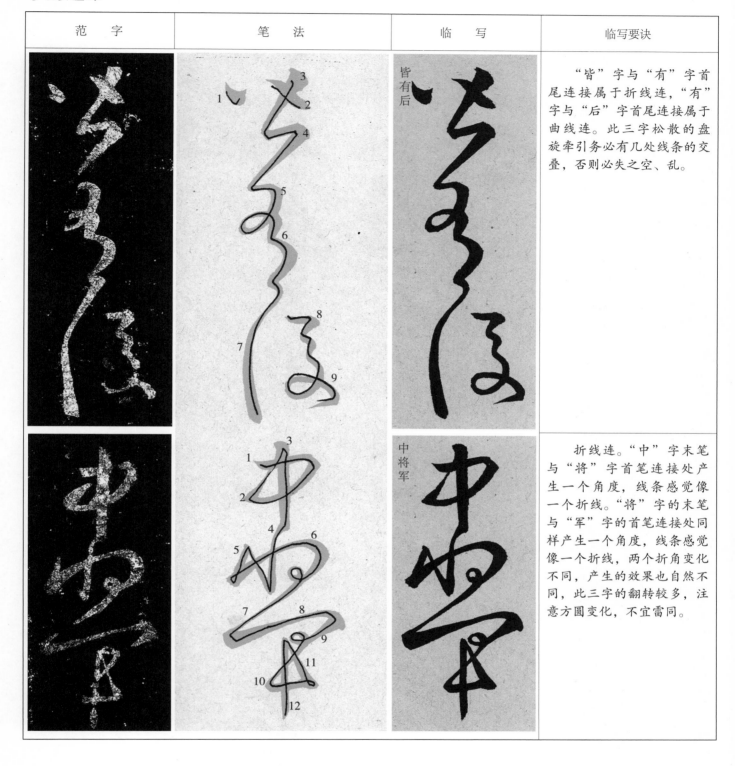		皆 有 后	"皆"字与"有"字首尾连接属于折线连，"有"字与"后"字首尾连接属于曲线连。此三字松散的盘旋牵引务必有几处线条的交叠，否则必失之空、乱。
		中 将 军	折线连。"中"字末笔与"将"字首笔连接处产生一个角度，线条感觉像一个折线。"将"字的末笔与"军"字的首笔连接处同样产生一个角度，线条感觉像一个折线，两个折角变化不同，产生的效果也自然不同，此三字的翻转较多，注意方圆变化，不宜雷同。

字的连带

范　字	笔　法	临　写	临写要诀

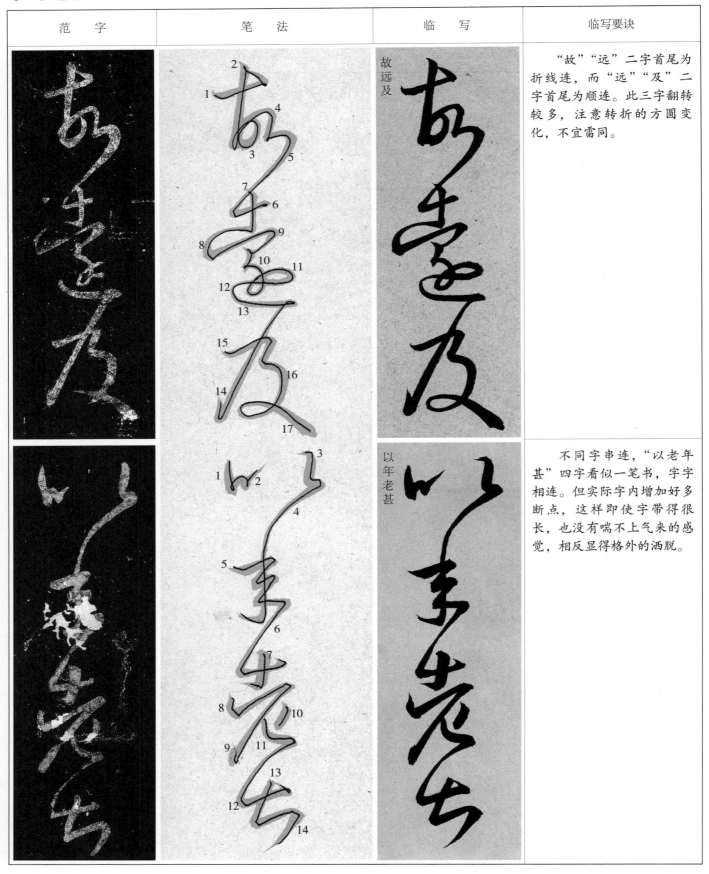

故远及

"故""远"二字首尾为折线连，而"远""及"二字首尾为顺连。此三字翻转较多，注意转折的方圆变化，不宜雷同。

以年老甚

不同字串连，"以老年甚"四字看似一笔书，字字相连。但实际字内增加好多断点，这样即使字带得很长，也没有喘不上气来的感觉，相反显得格外的洒脱。

字的省减

范　字	笔　法	临　写	临写要诀
	左下省减	郜	"郜"字左下"巾"省减
		都	"都"字左下"日"省减
		酸	"酸"字左下"酉"省减
		高	"高"字左下短竖省减
		帝	"帝"字左下短竖省减
	右上省减	时	"时"字右上"土"省减
		殿	"殿"字右上"几"省减

字的省减

范 字	笔 法	临 写	临写要诀
	中部省减	令	"令"字中部横折省减
		告	"告"字中部"口"省减
		耳	"耳"字中间两横省略
		当	"当"字中间的"口"省减
	横化点	有	"有"字的横画简化为点
		三	"三"字的短横简化为点
	竖化点	卿	"卿"字末尾竖画简化为点

字的省减

范　字	笔　法	临　写	临写要诀
			"即"字末尾竖画简化为点
	钩化点	也	"也"字最后一笔竖弯钩简化为点
		皆	"皆"字的右向钩简化为点
	捺化点	分	"分"字的捺画简化为点
		彼	"彼"字的捺画简化为点
	横竖化点	下	"下"字的横竖简化为点
	横折化点	时	"时"字的"日"的横折简化为点

一、集字

集字是指前代某一书家的字迹搜罗并集成的书法作品。唐初怀仁集王羲之行书成《圣教序》，是最早的集字碑刻。集字是书法学习由临摹进入创作的一个过渡阶段，集字可以很有效的引导创作，同时也可以通过集字进一步的对所写碑帖的认识，从而更好的提交自己的临摹水平。

集字创作，须先要找好所要书写的内容，然后在书的碑帖中找到已有的字，可以直接用到自己的创作作品中去，如果碑帖中没有的字，可以找与之相似的字，如同一个偏旁部首的字，进行拆分组合成自己所需要的字。若是碰到一些生僻字，碑帖中没有的字，则可以利用书法字典，或是发挥自己的创造力，根据自己临摹时对该碑帖的理解去衍生新的字形。在此基础上，根据作

品的尺幅大小，字数多少，字的大小，章法，落款等创造类似原帖的精神面貌。最后通过数遍练习，就可以创作出类似原帖的书法作品。

对于《十七帖》的集字训练也是如此。

集字素材：虚在实中取，答从问处求

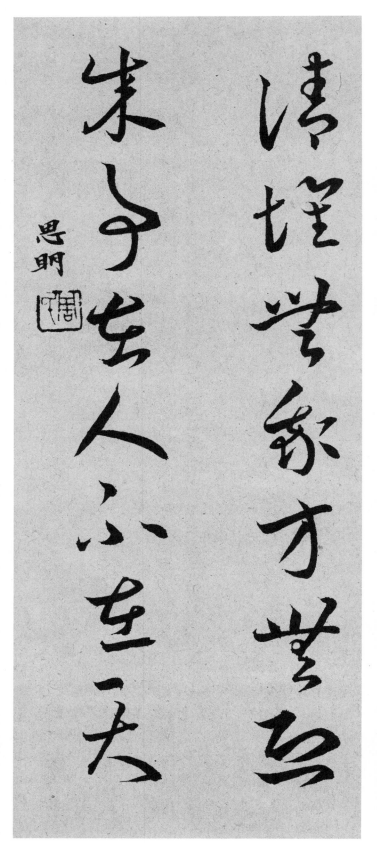

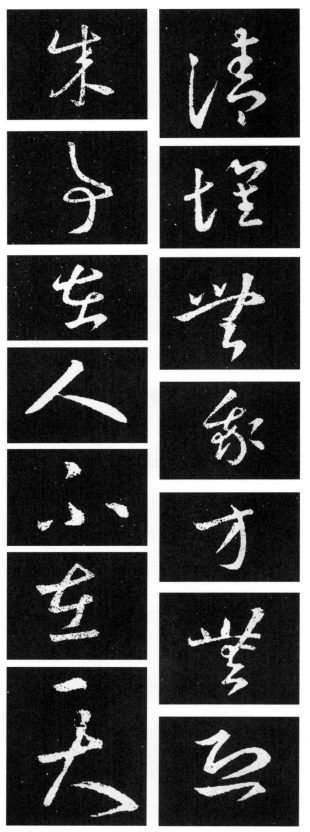

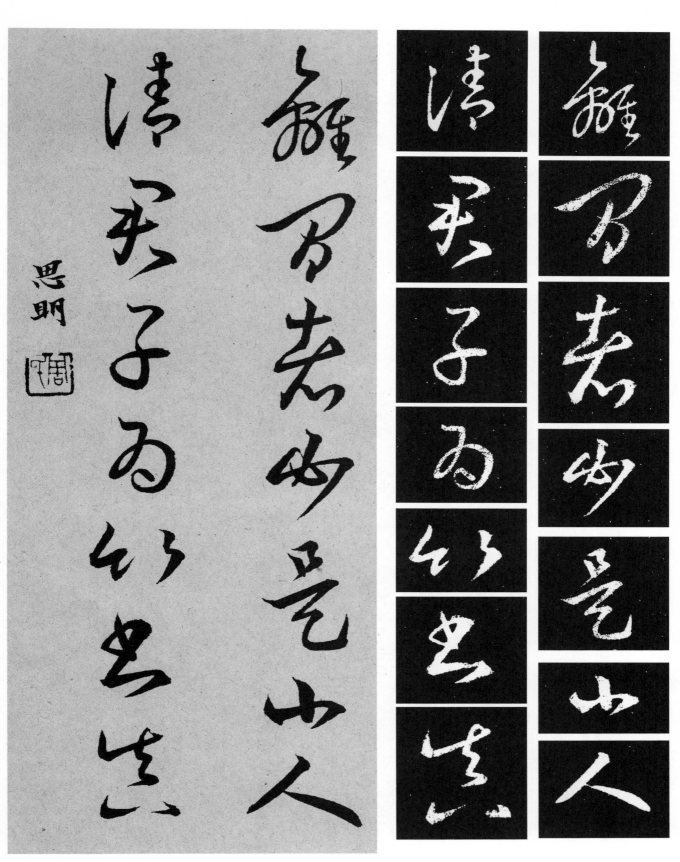

離間者必是小人，清君子為竹書真

離間者必是小人
清君子為竹書真

思明

二、创作范例

书法的创作，须经酝酿、构思，在头脑中先确立一个所书作品的基本形象，而创作则是在书写过程中进一步明确，创作作品应认真选择内容，确定字体，最好能写出小稿，然后根据小稿进行练习，把生僻的字，写不好的字挑出来反复练习。通过反复练习，熟练后再用宣纸进行创作，最后在数十遍的书写中挑选出自己认为最好一幅为正式作品。

三、临摹范例

学习书法，是一个读帖，摹帖，临帖，再读帖，再临帖，逐步深入，循序渐进的过程。

初学者须先摹帖，摹帖是一个极其高效的方法，此方法能快速地感受、体味原帖的风格，摹帖一定时间后可一边摹帖，一边临帖，在摹和临的过程中形成书写定势，久而久之，就可以养成书写的习惯。通过对《十七帖》的临摹，读者可以准确地掌握本帖的用笔、结构及章法特征，还能练就扎实的书写功夫。

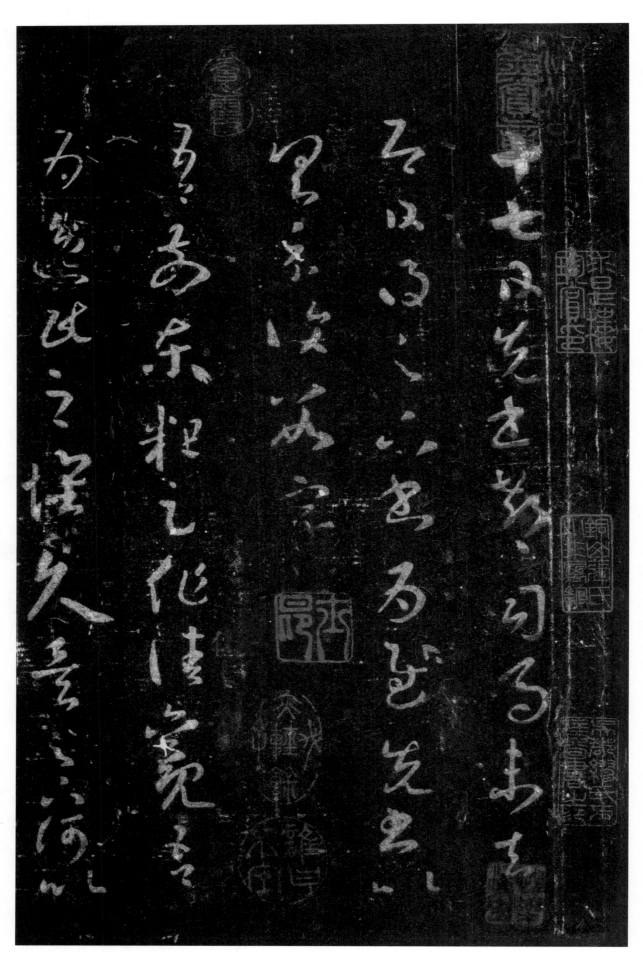

十七日先书郗司马未去 即日得足下书为慰先书以 具示复数字吾前东粗足作佳观吾 为逸民之怀久矣足下何以

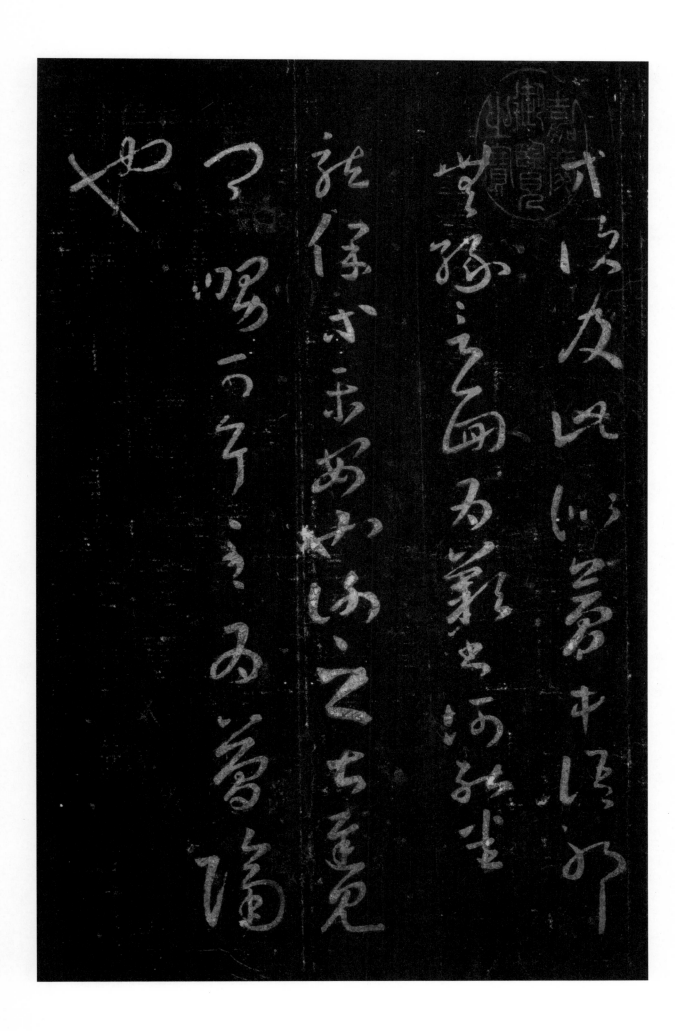

方复及此似梦中语耶无缘言面为叹书何能悉 龙保等平安也谢之甚迟见 卿舅可耳至为简隔也

今往丝布单衣财一端 示致意计与足下别廿六年于今虽时书问不解阔怀省足下先后二书但增叹慨顷积雪凝

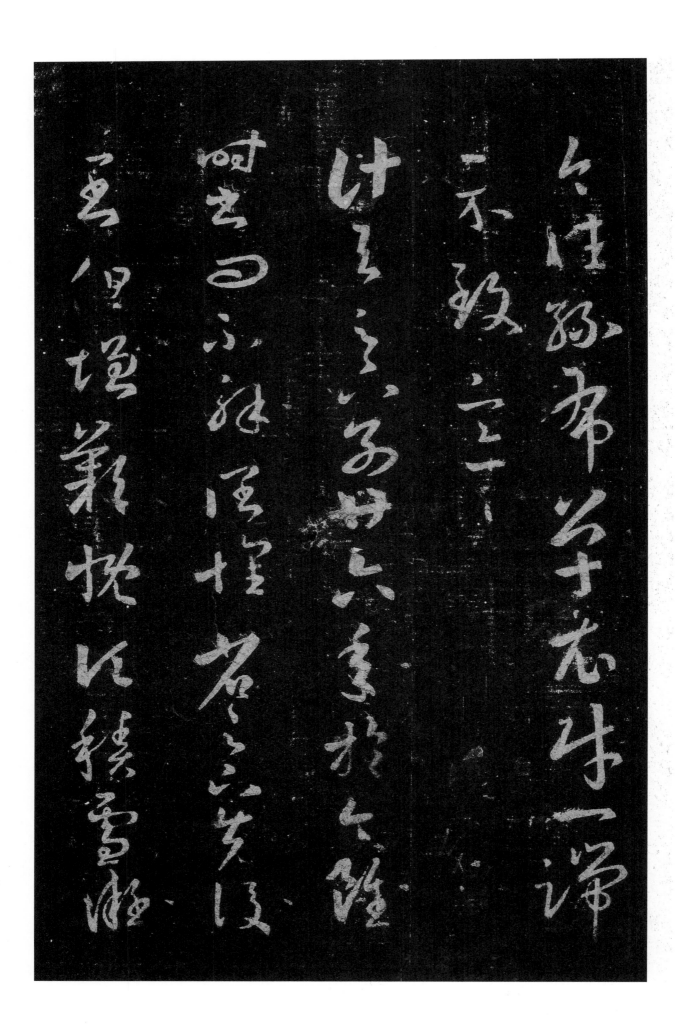

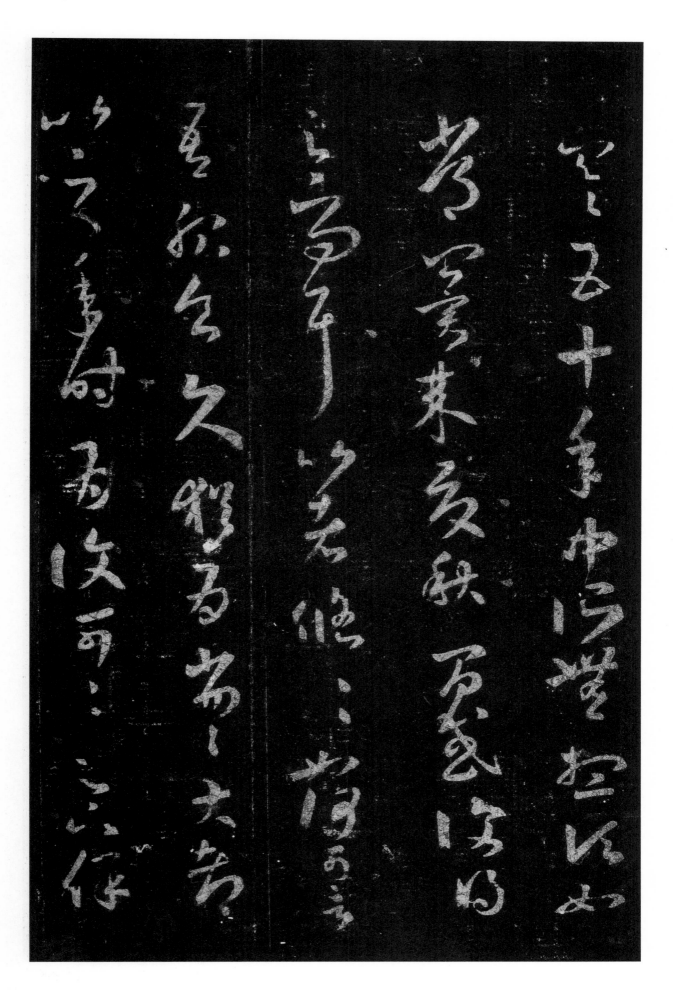

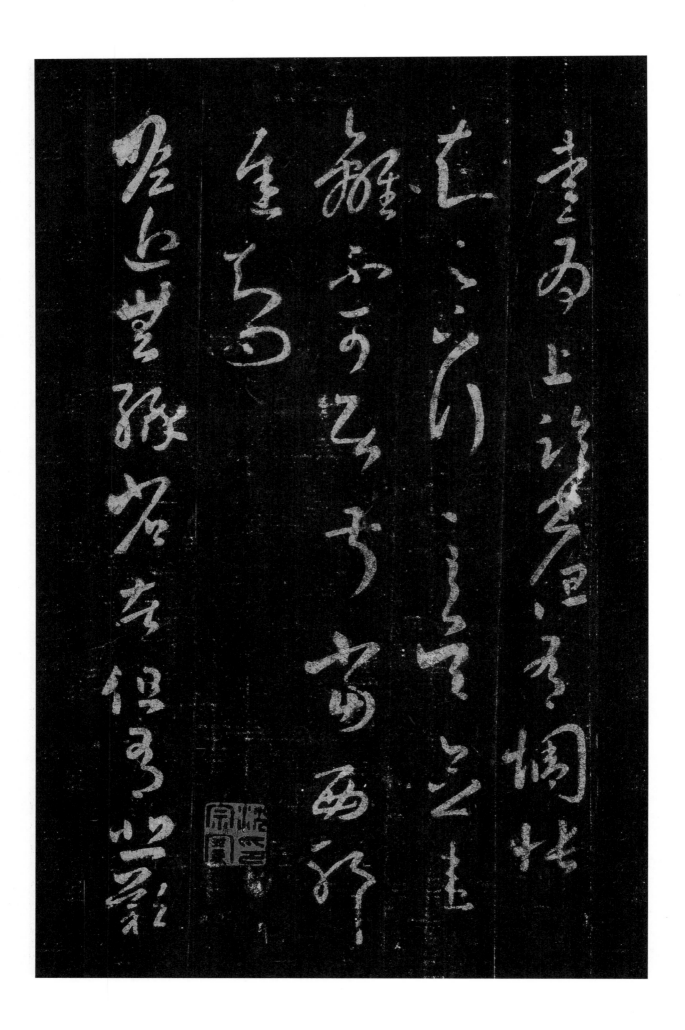

爱为上临书但有惆怅知足下行至吴念违离不可居叔当西耶迟知问瞻近无缘省苦但有悲叹

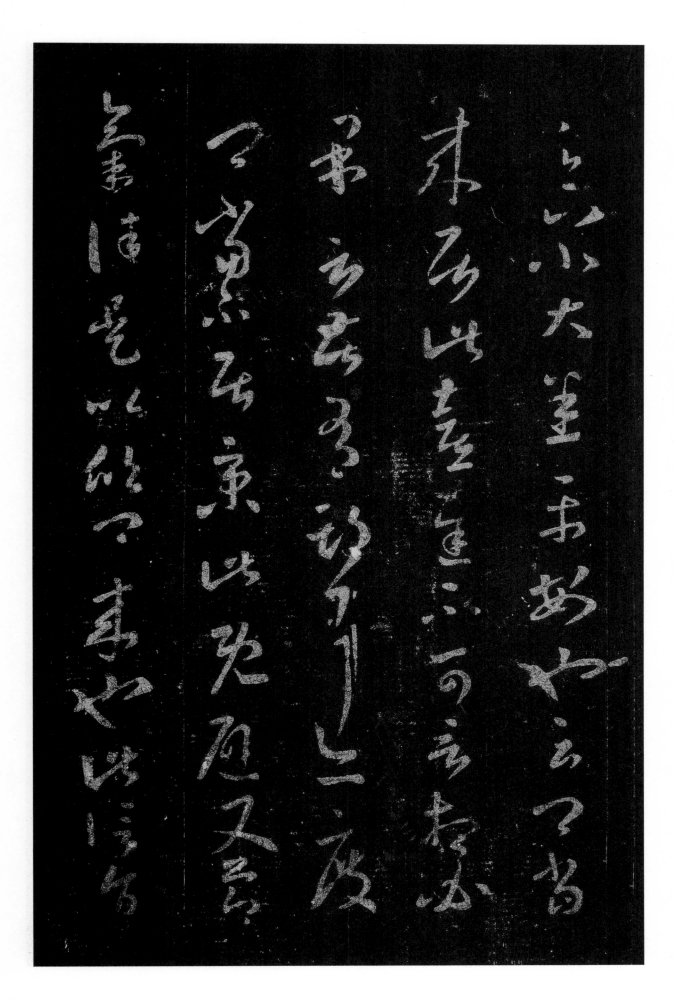

足下小大悉平安也云卿当
来居此喜迟不可言想必
果言苦有期耳亦度卿当
不居京此既避又节
气佳是以欣卿来也此信旨

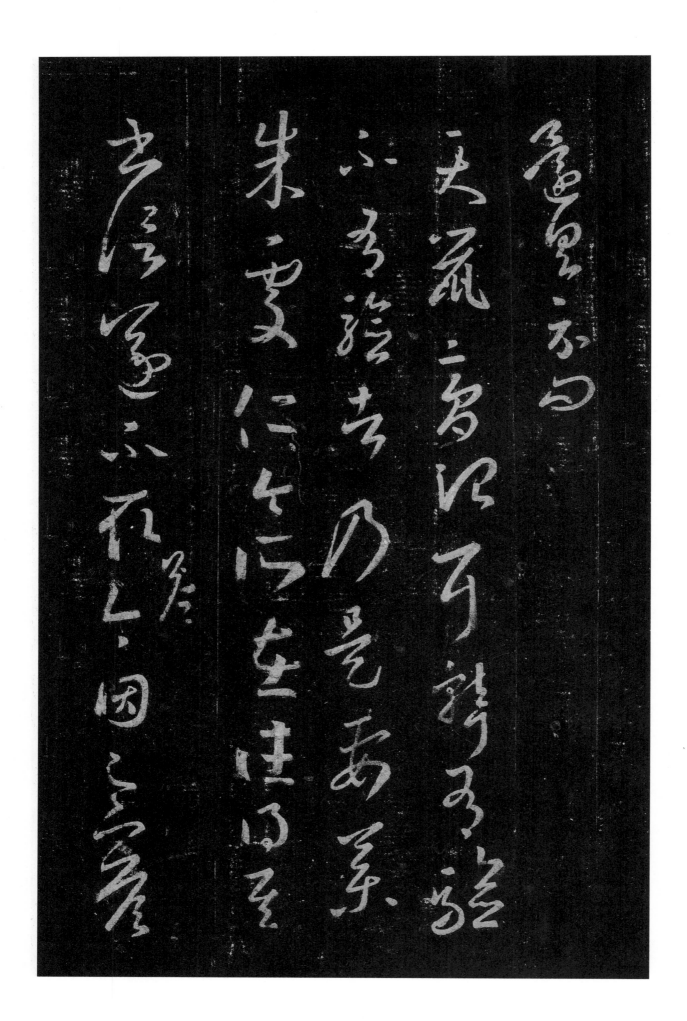

还具示问 天鼠膏治耳聋有验不有验者乃是要药 朱处仁今所在往往得其 书信遂不取答今因足下答

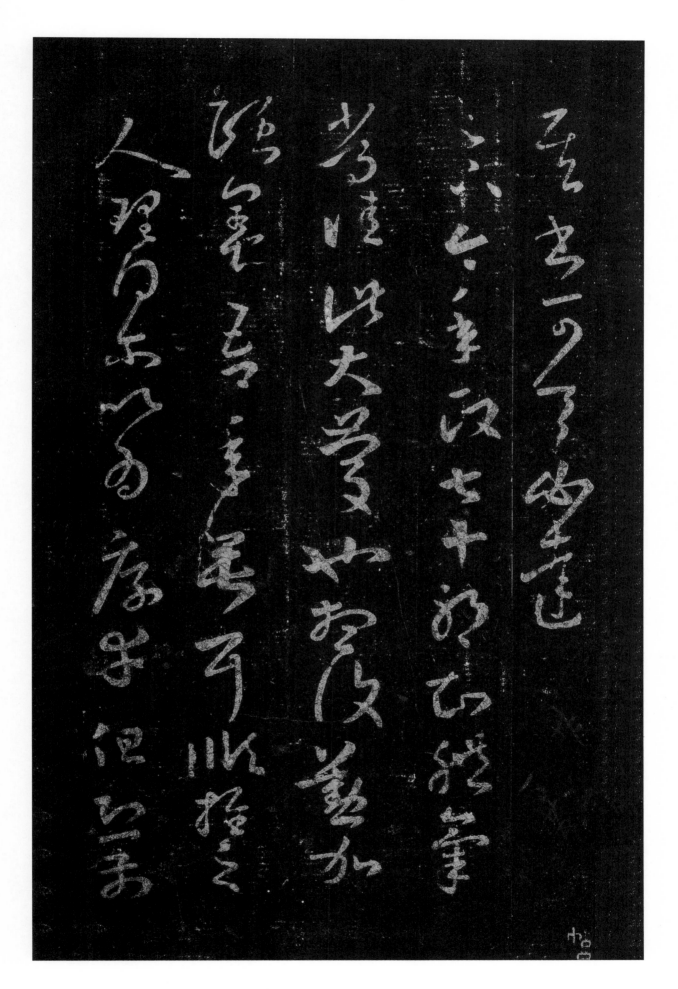

45

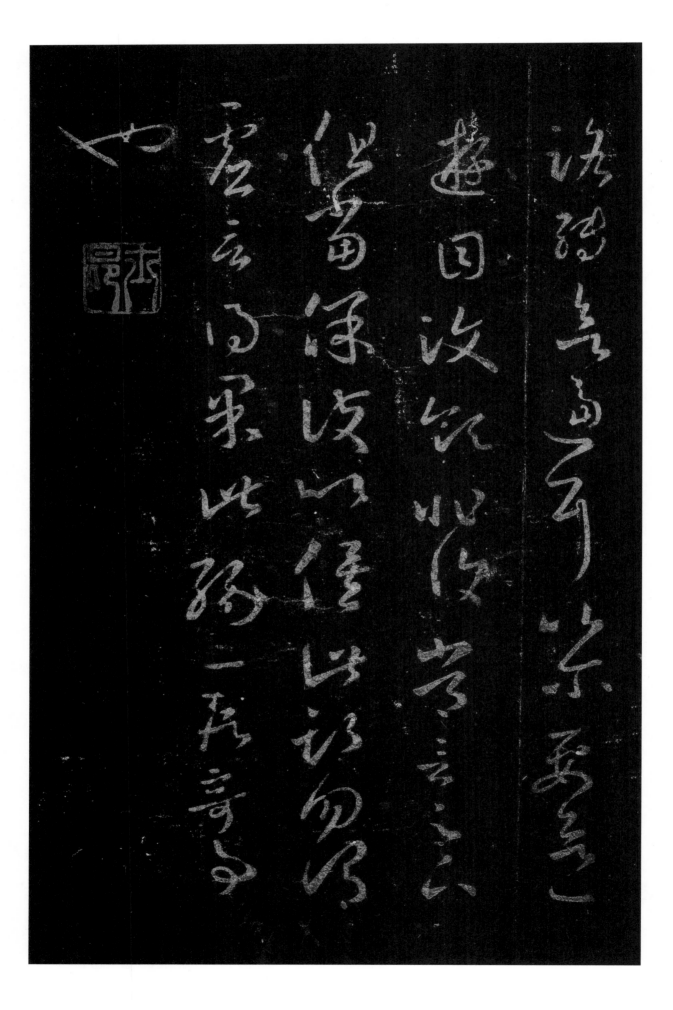

略转欲逼耳以尔要欲一游目文须非复常言足下但当保护以俟此期勿谓虚言寻果此象一段奇事也

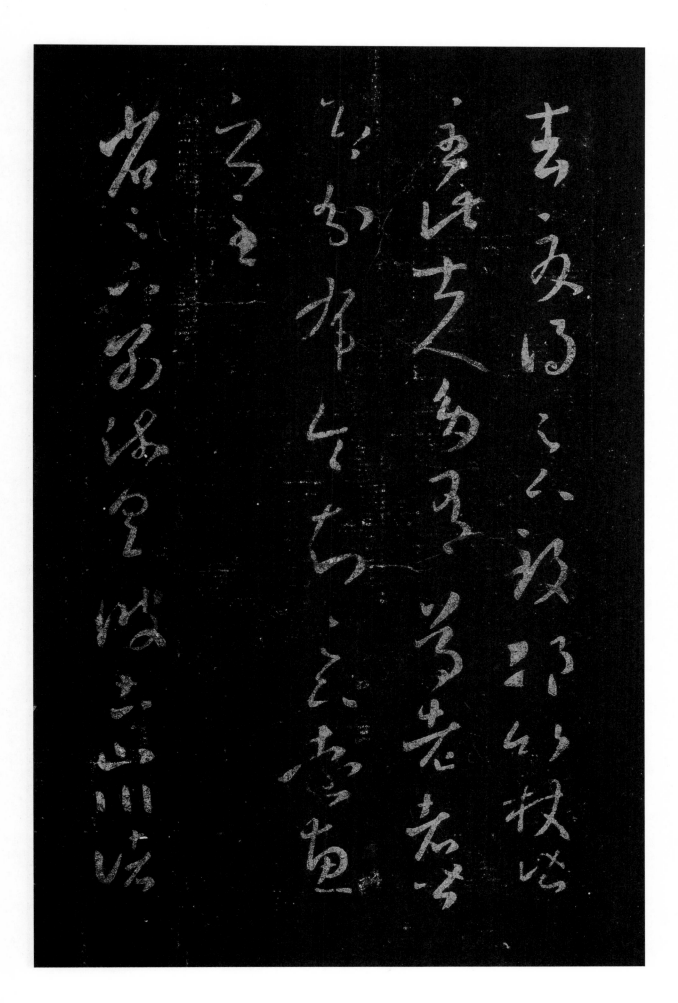

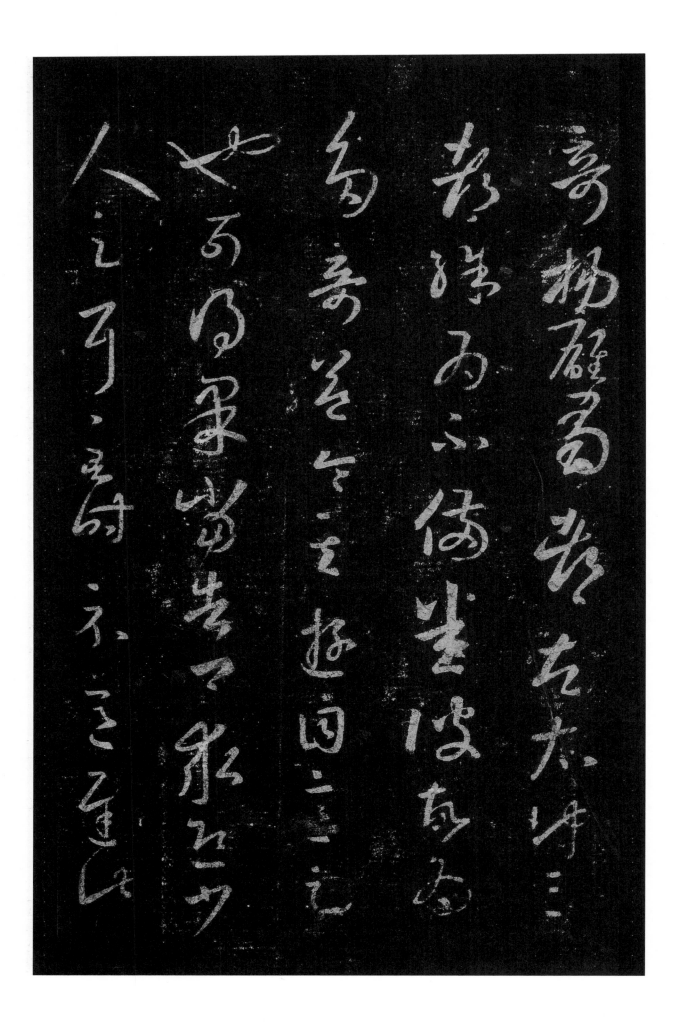

奇杨雄蜀郡左太中三郡朱为不备悉波效为多奇益令其将目意足也可寻果当告即求迎少人足耳至时示意足此

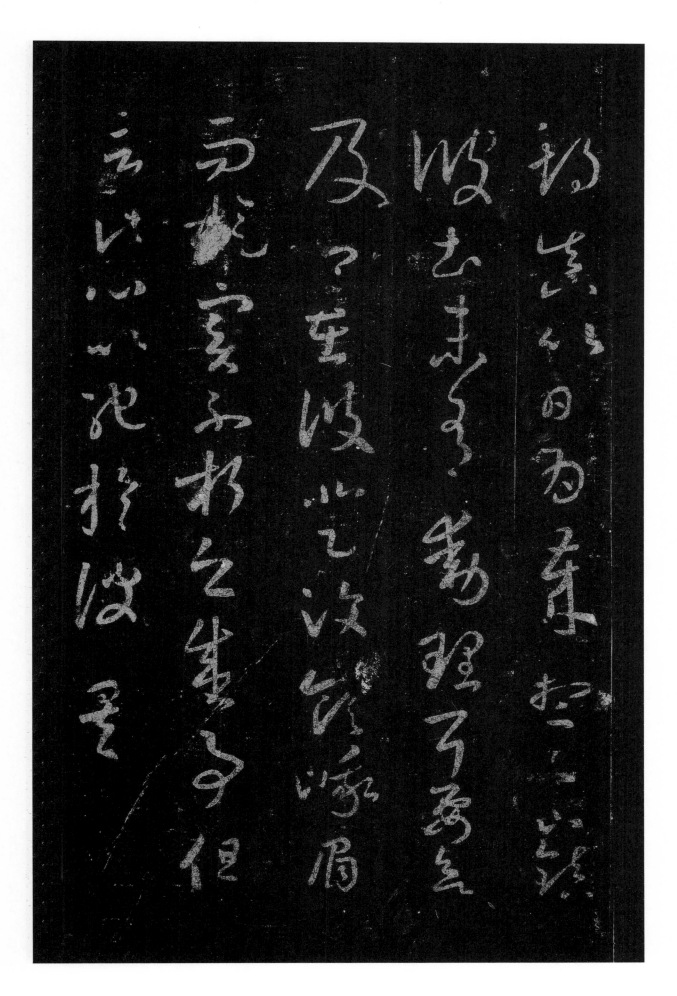

期真以日为岁想足下镇彼土未有动理耳要欲及卿在彼登汶领峨眉而旋实不朽之盛事但言此心以驰于彼矣

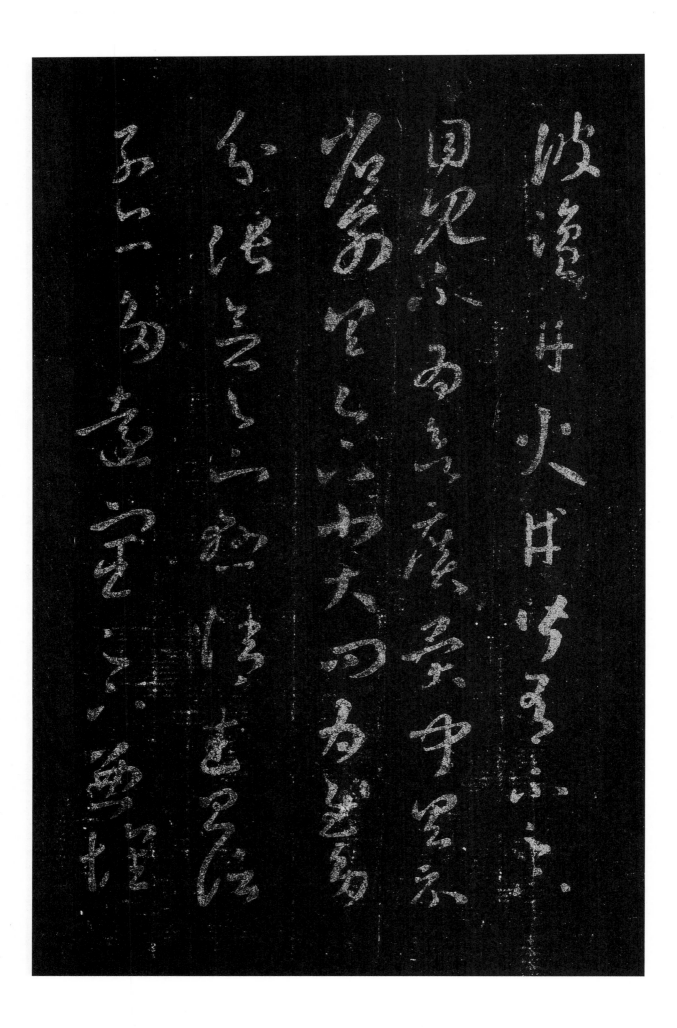

波盐井火井皆有不足下
目见不为欵 异闻具示省别具足下小大可为慰多 分张念足下悬情武昌者 子亦多远宦足下兼不

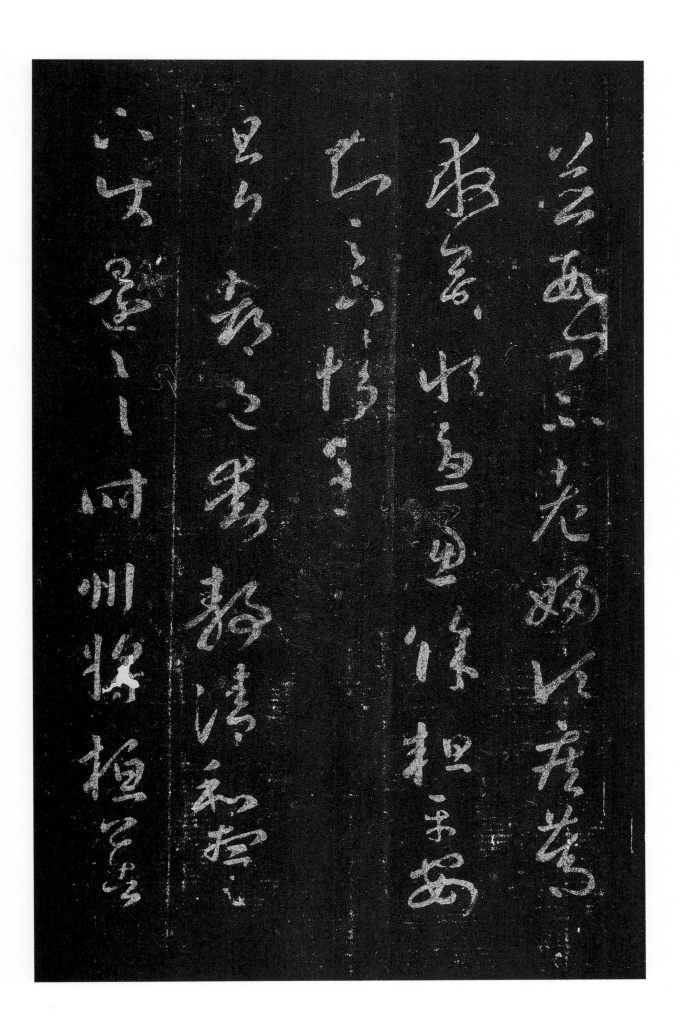

并数问不老妇顷疾笃救命恒忧虑余粗平安 知足下情至 旦夕都邑动静清和想足下使还 一一时州将桓 公告

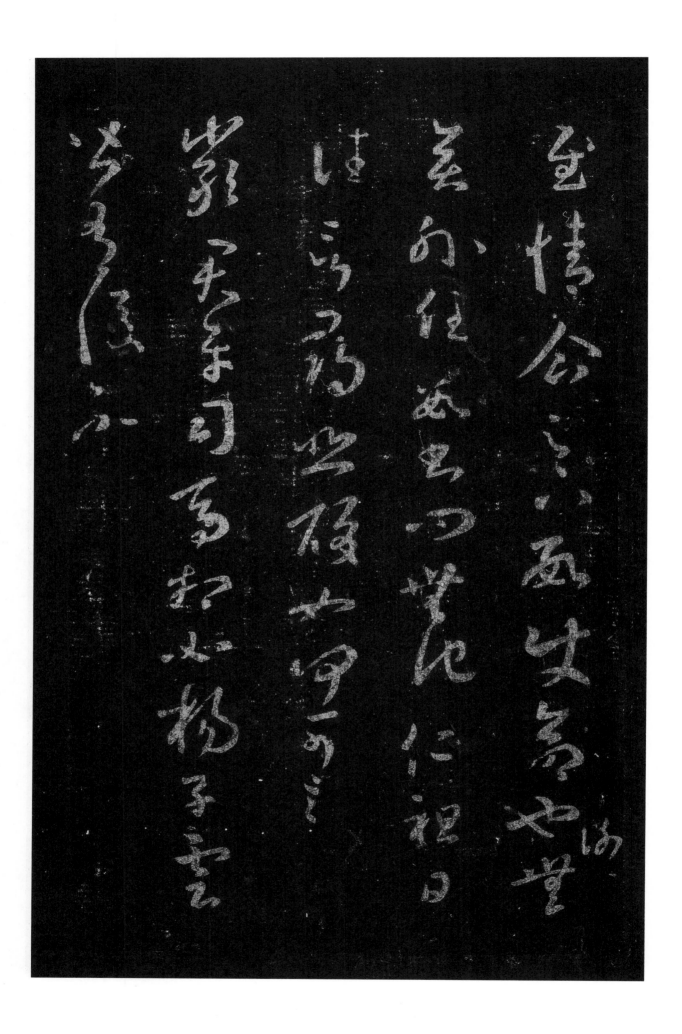

慰情企足下
数使命也谢无
弈外任数书问无他仁
祖日往言寻悲
酸如何可言严
君平司马相
如杨子云皆有后不

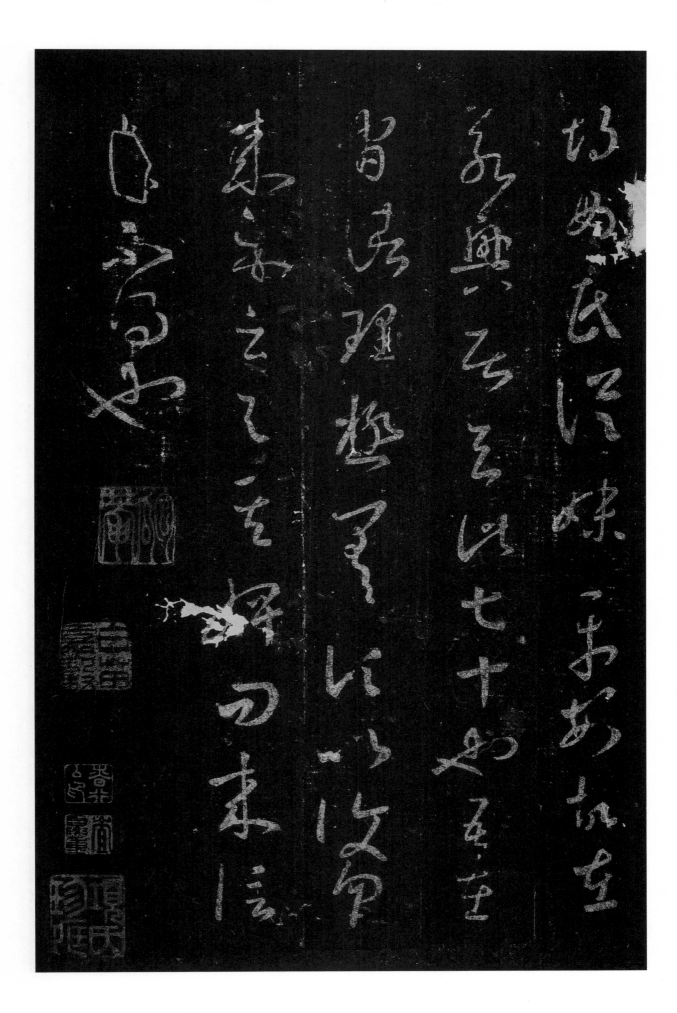

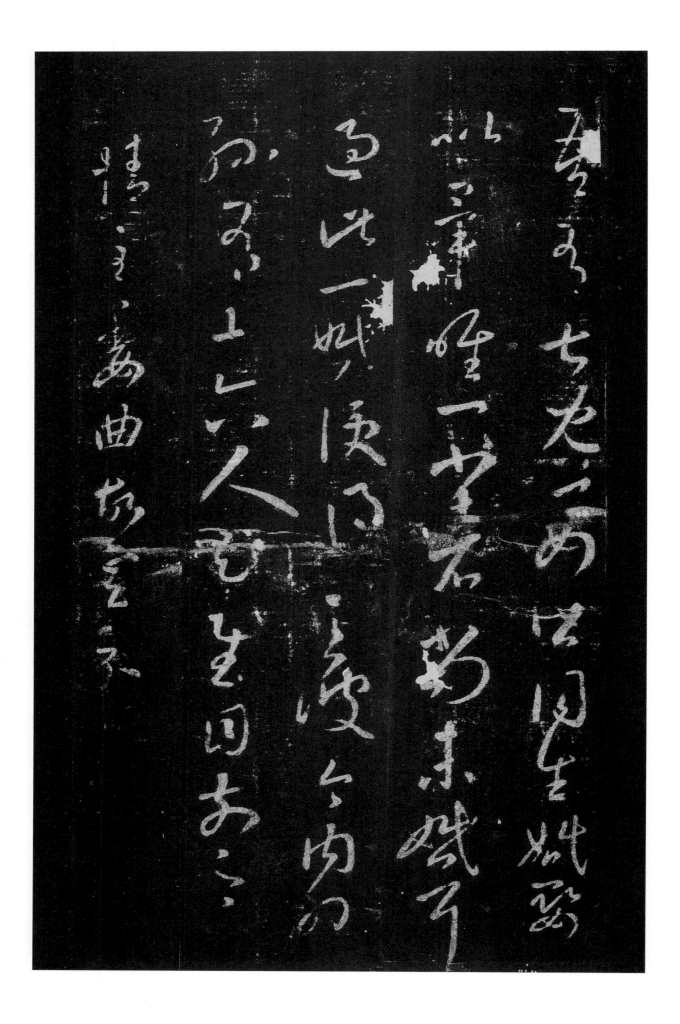

吾有七儿一女 皆同生婚娶 以毕唯一小者尚未婚耳 过比一婚使得至彼今内外 孙有十六人足慰目前足下 青至委曲故具示

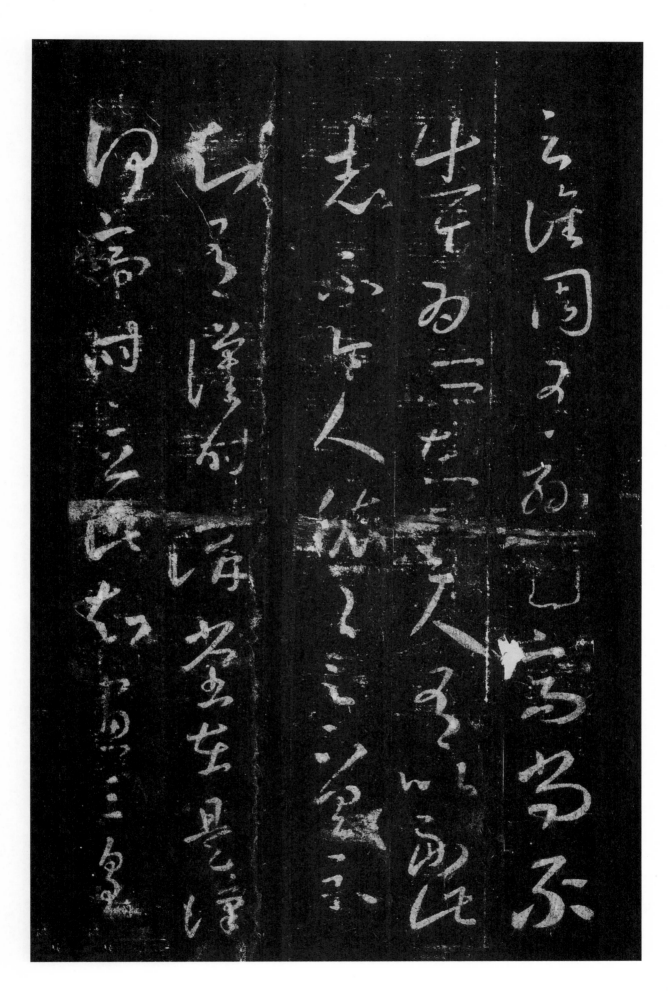

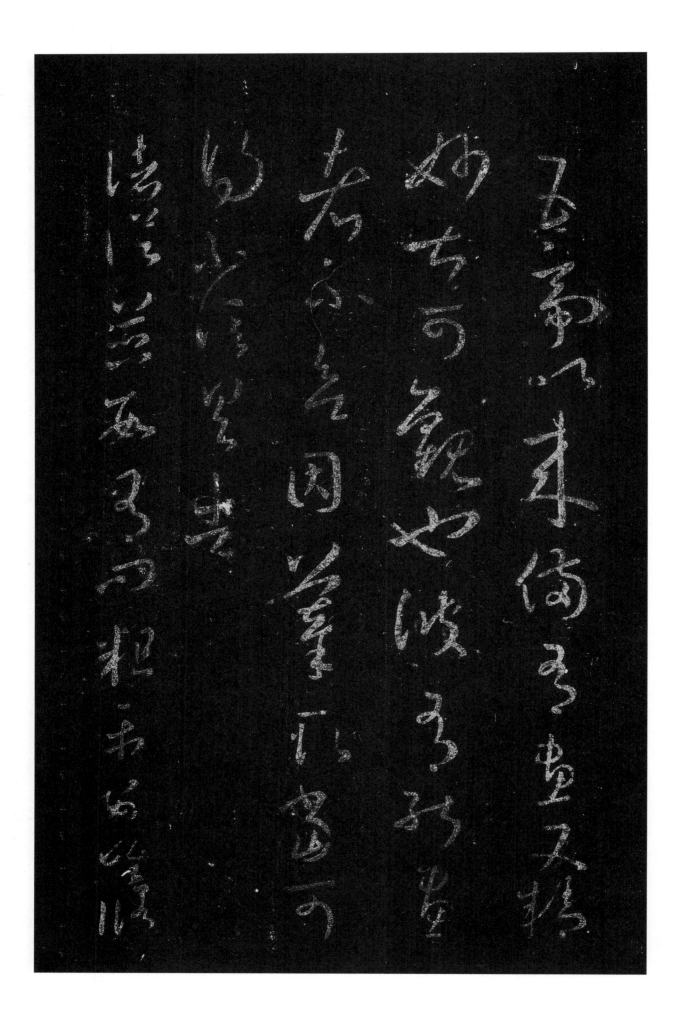

五帝以来备有画又精妙甚可观也彼有能画者不欲因摹取当可得不信具告诸从并数有问粗平安唯修

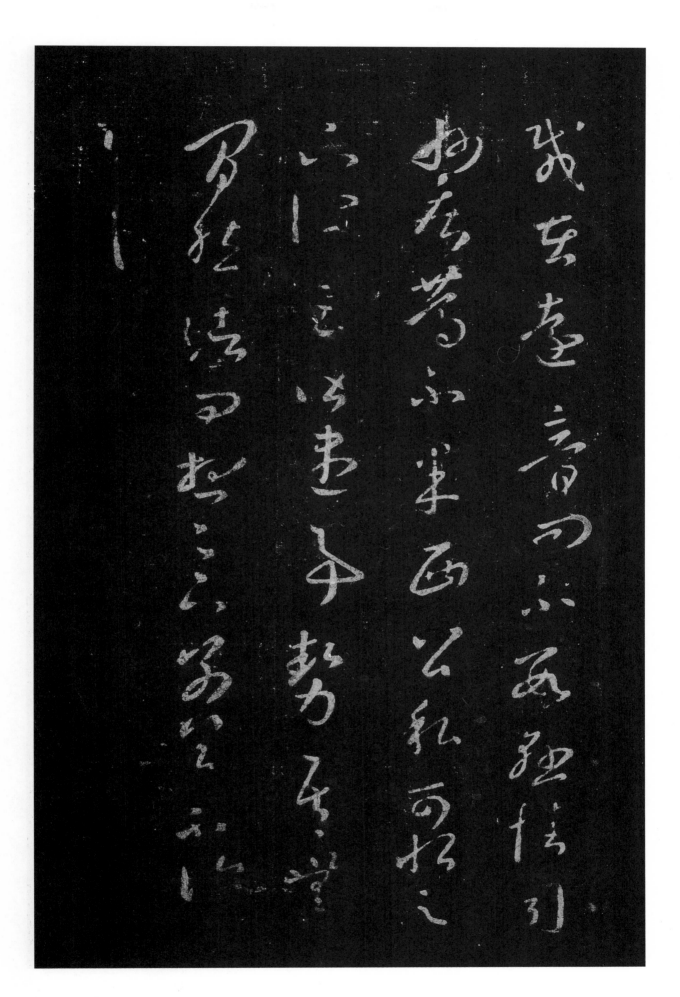

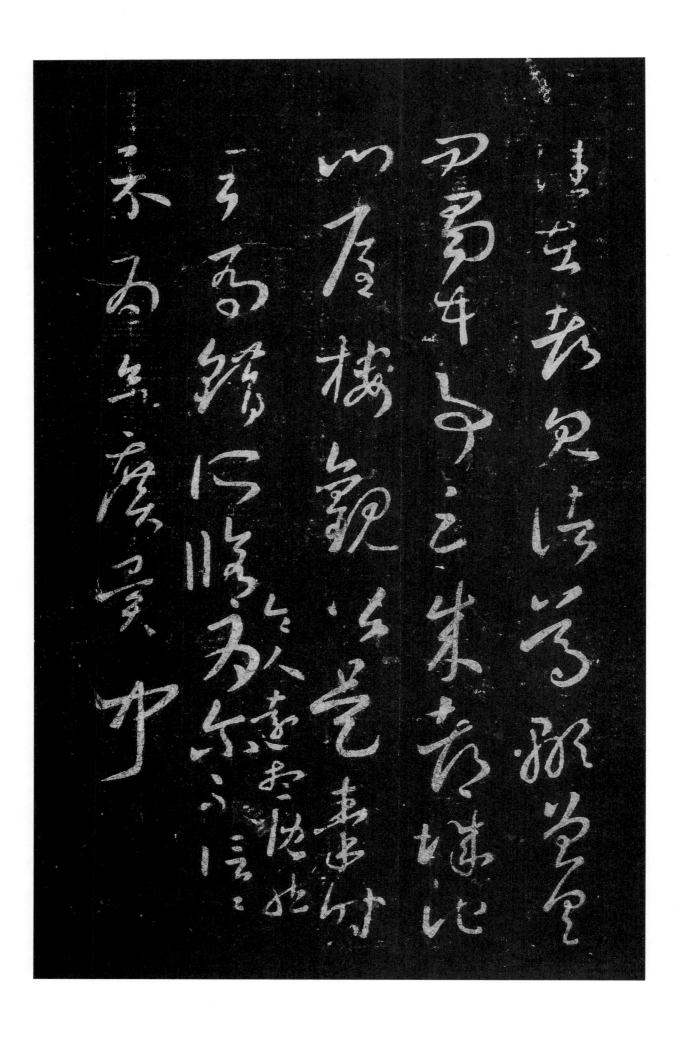

往在都见诸葛显曾具
问蜀中事云成都城池
门屋楼观皆是秦时司
马错所修令人远想慨
然为尔不信乙乙示为
欲广异闻

往足下□族属甚□至二禾矢足下至戎盐乃要也是服食所须知足下谓须服食方回近之未许吾此志知我者希此有成言无缘见

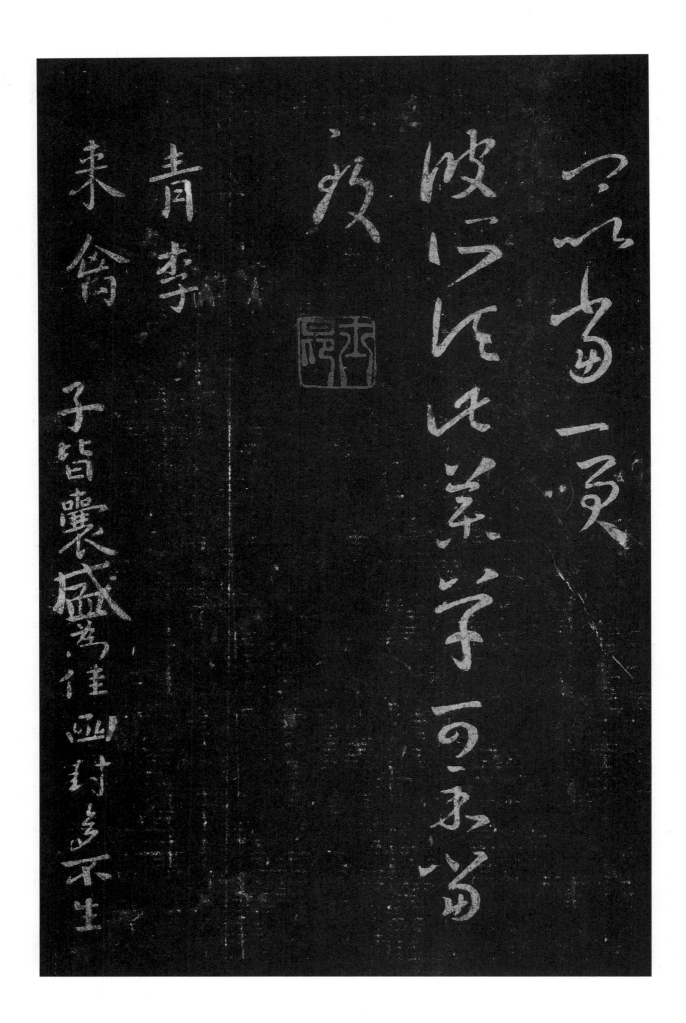

卿以当一笑 皮所顷七两草可示与 玫青李 来禽 子皆囊盛为佳函封多 不生

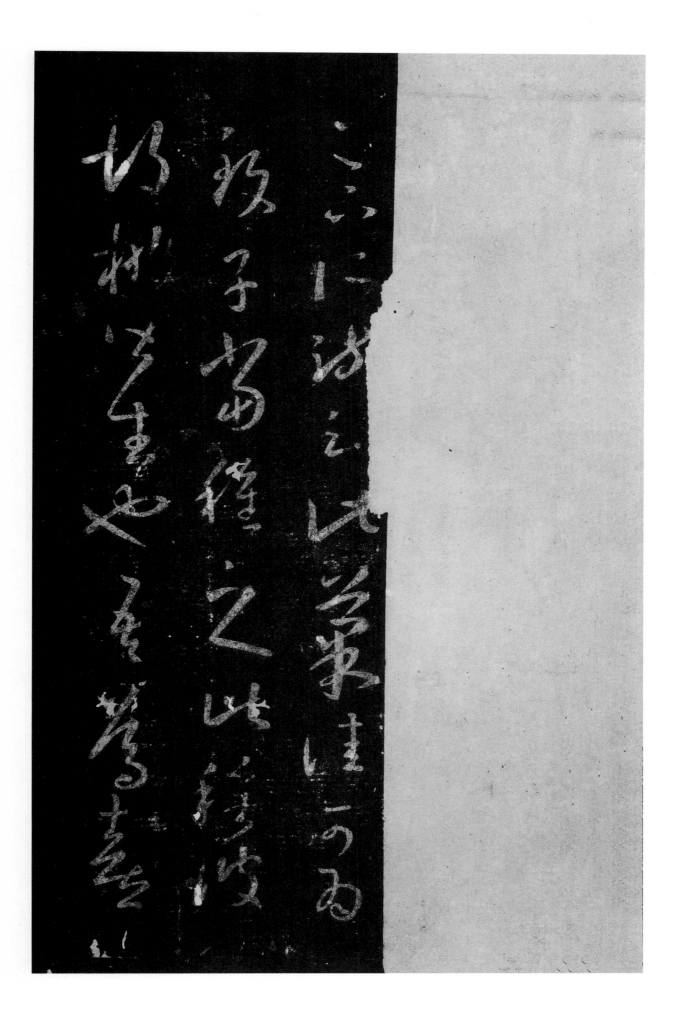

楸材
日给膡 足下所疏云此果佳可为致子当种之此种彼 胡桃皆生也吾笃喜

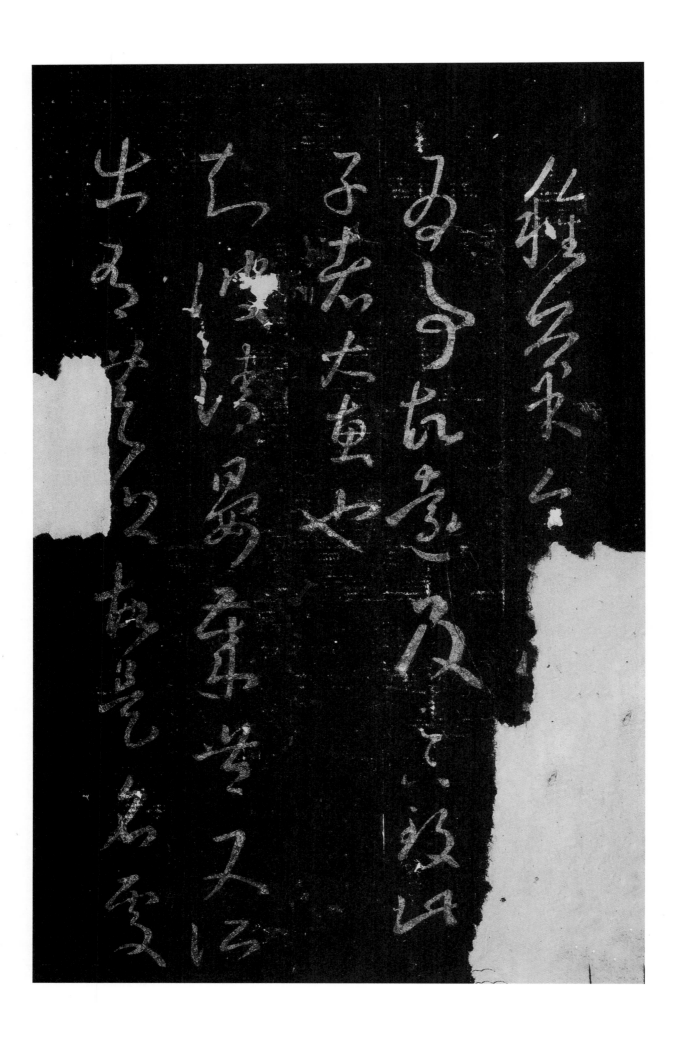

种果今在田里唯以此为事故远及足下致此子者大惠也知彼清晏岁丰又听出有无之故是名处

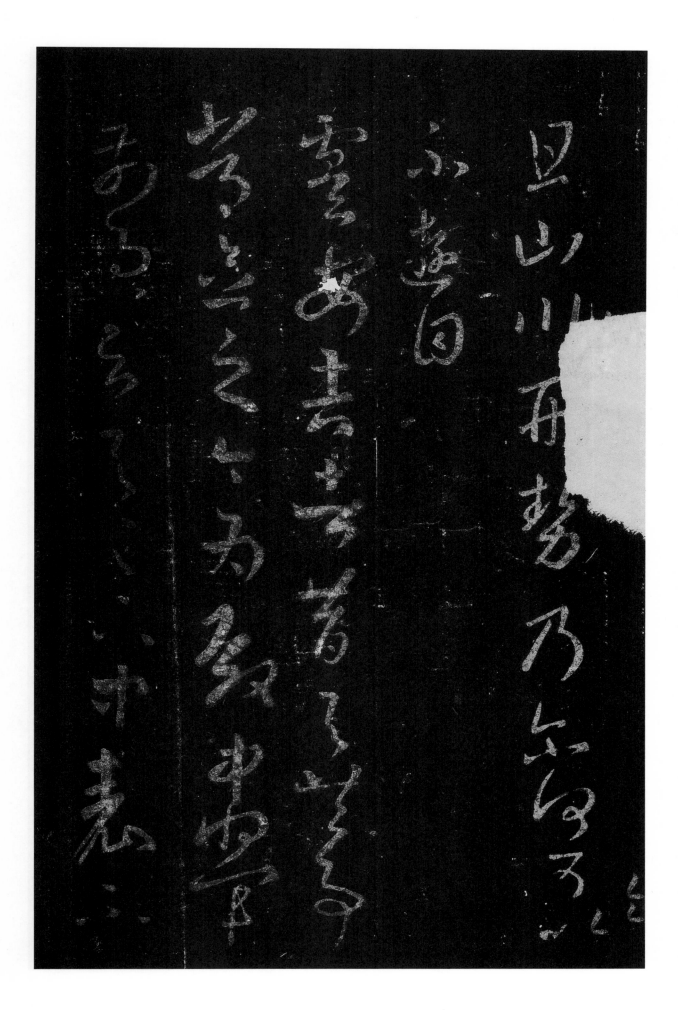

63

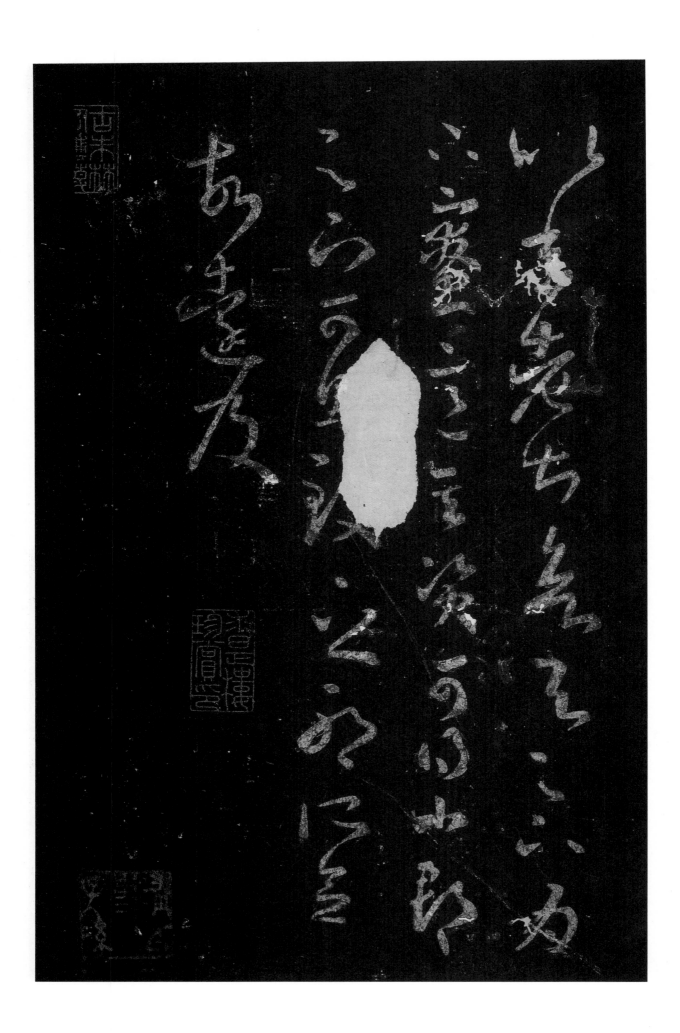

以年老其次与足下为下蔡意其资可得小郡足下可思致之耶祈念敦元及

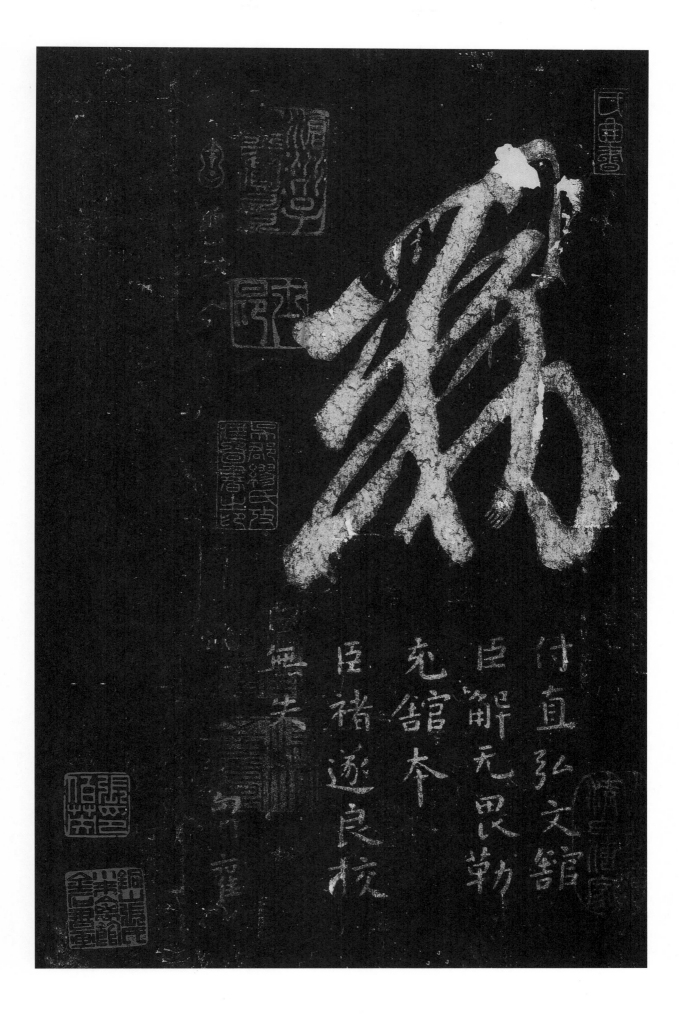

付直弘文舘
臣解无畏勒
充舘本
臣褚遂良挍
无失